现代山水画小品精粹

林建楠

作品选

LIN JIAN NAN
ZUO PIN XUAN

林建楠 绘

海峡出版发行集团
福建美术出版社

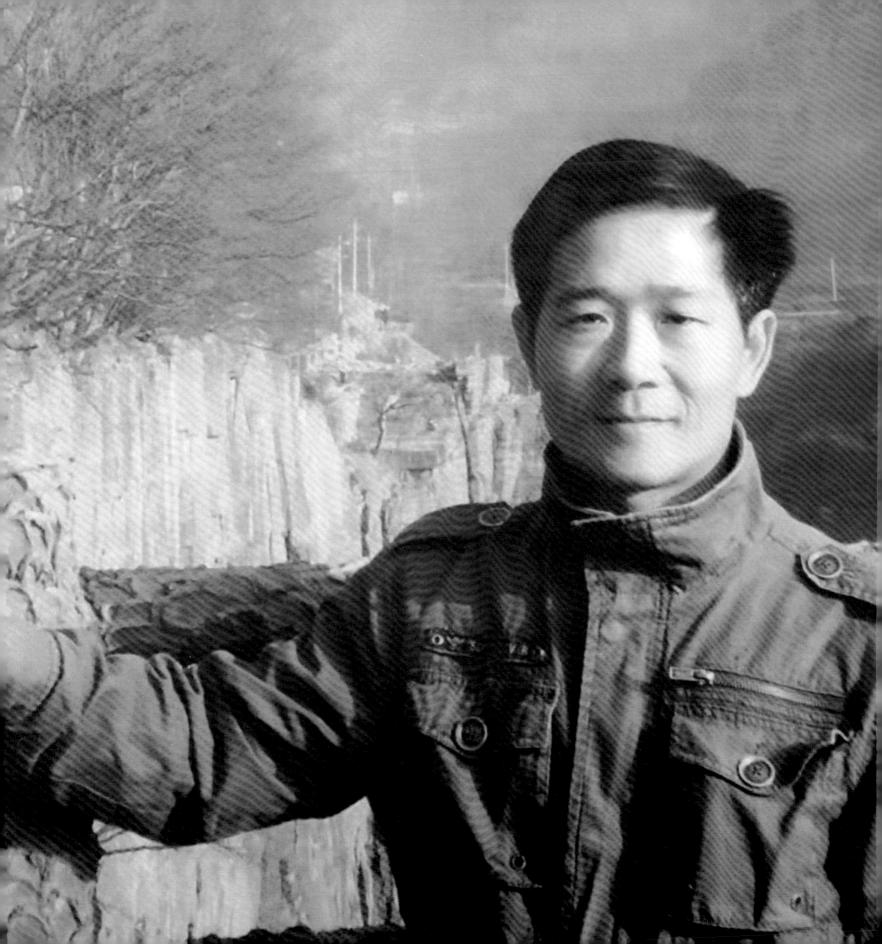

林建楠 （梦斋、林逋后人）

1971 年生，先后毕业于诏安职校首届美术班、陕西师范大学汉语言文学专业。曾进修于中央工艺美术学院（现清华大学美术学院）。现于诏安职业技术学校工艺美术专业山水画科任教师。福建省美术家协会会员，诏安美术家协会副主席，沈耀初国画艺术研究会理事。

致力于古典山水画研习创作，平时喜盆栽、兰艺、品茶。

出版有《当代工笔画唯美新势力——林建楠工笔山水画精品集》。

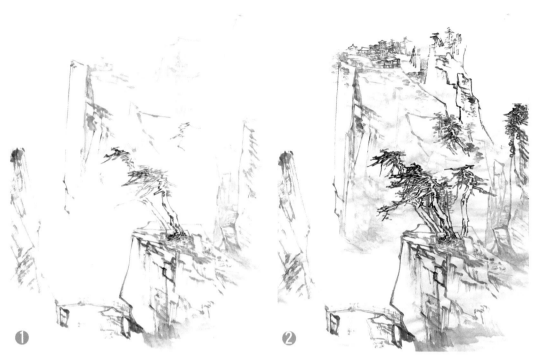

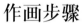

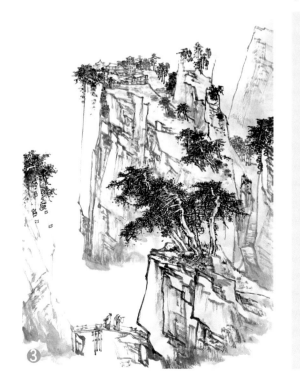

作画步骤

1. 先用淡墨枯笔勾出山体的大块面造型，注意前后虚实，大小开合，转折起伏等节奏，并预留好点景人物、桥梁、楼阁的位置。同时勾勒出前景的林木主干造型，要有聚散、穿插、高低错落。

2. 逐步深入刻画山体的结构肌理、明暗关系；树木枝叶的刻画要从大处着眼，细致造型，做到精微而不失浑厚。

3. 根据预留的位置，勾勒出点景人物、桥梁、楼阁，讲究骨法用笔，忌描填，用笔做到概括而灵动。

4. 淡墨调入适量花青、胭脂和赭石调成灰紫色，染出远山块面，衬托出近、中景。再以赭墨皴染出山崖、石块的暗部及树干，以花青墨调入少许藤黄、赭石，罩染石头阳面，起到点醒画面的作用。最后题款钤印。

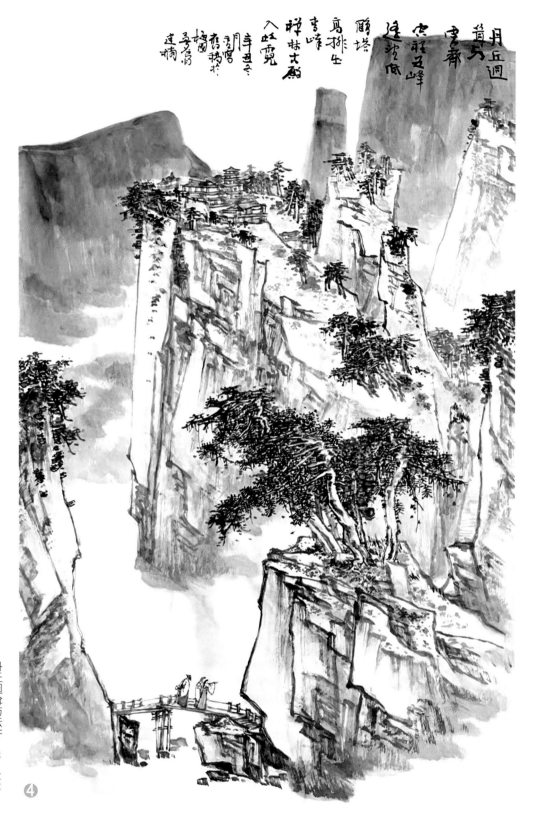

丹丘迥耸与云齐　46cm×69cm

④

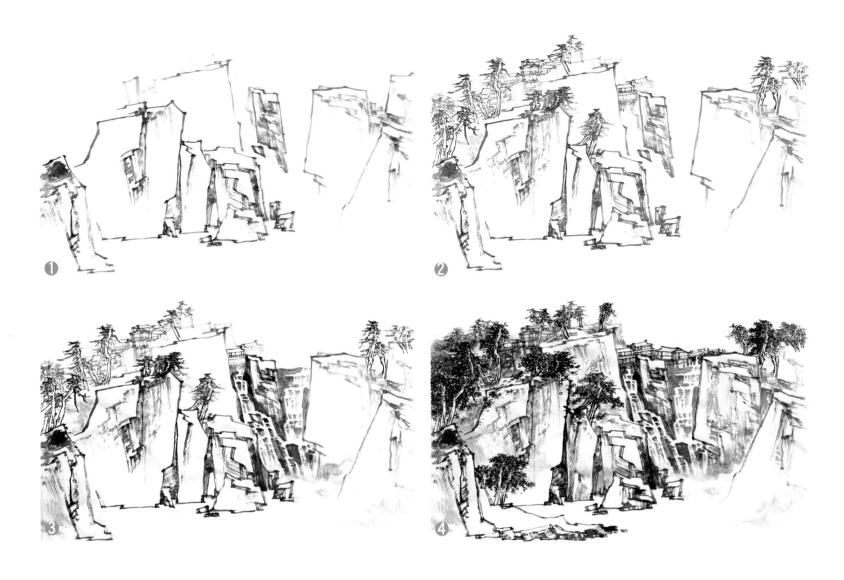

作画步骤

1. 用淡墨枯笔勾出主要山体，中间穿插些小块面，分出主次。右侧留出瀑布空间。

2. 山崖顶上生发出松林，有聚散、错落变化；左侧崖上分布侗族木构吊脚楼，右侧山崖上留出山径。

3. 用墨色分衬出瀑布大小块面的造型，注意墨色的浓淡变化，强调瀑布的透视感及水的动态。

4. 同时深入刻画山体、树林、村居，勾皴点染，注意墨色虚实浓淡变化。

5. 赭墨色皴染出山崖的明暗，花青墨酌情加入少许的胭脂、赭石、石青、藤黄，罩染出石面、坡面。再用花青墨刷出背景山体，赭石加入藤黄、硃砂点缀出最远处的小山尖，起到点醒画面的作用。最后题款钤印。

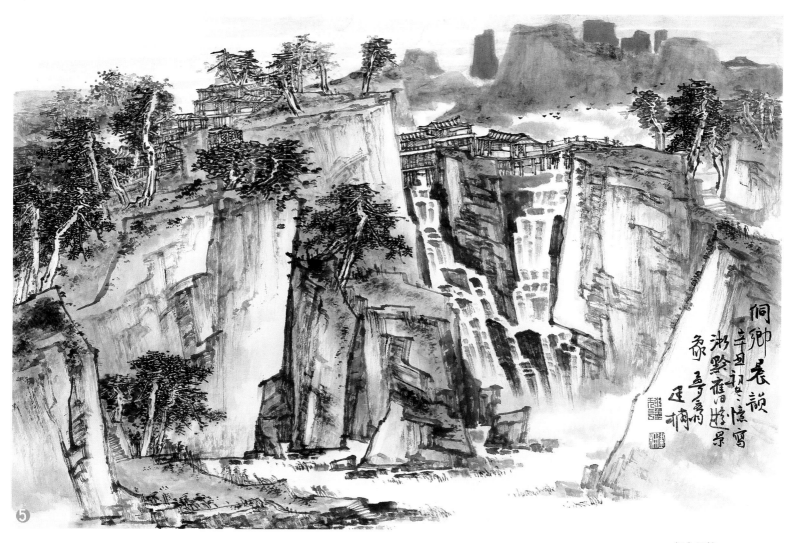

侗乡晨韵　46cm×69cm

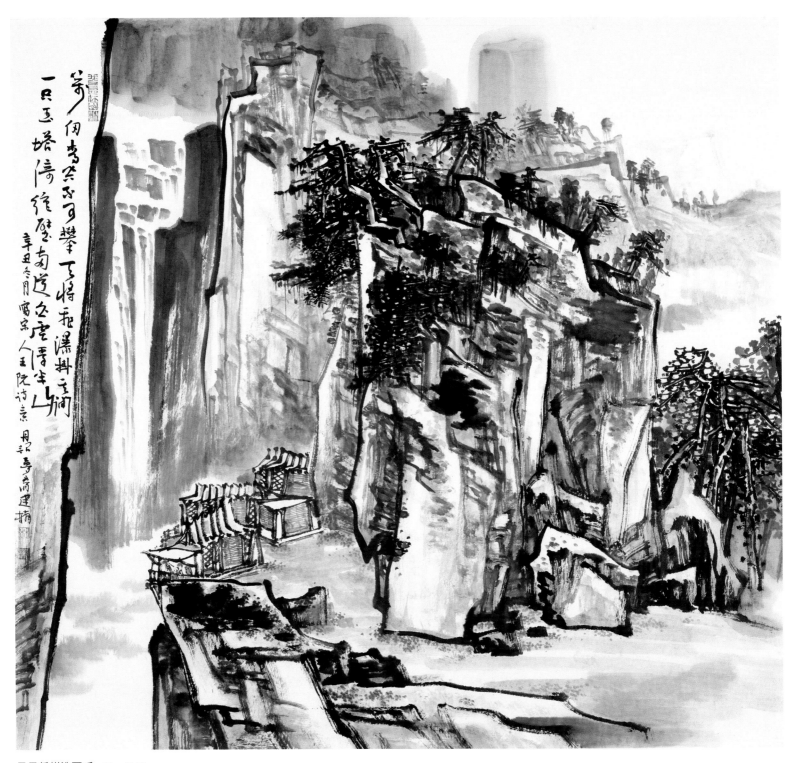

日日凭栏洗耳听　69cm×69cm

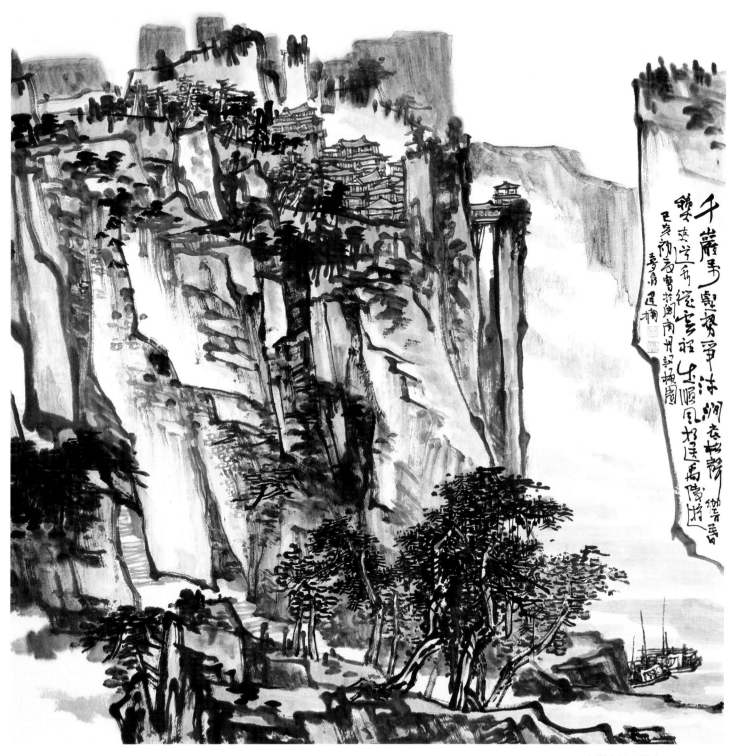

夹道水从云里出　69cm×69cm

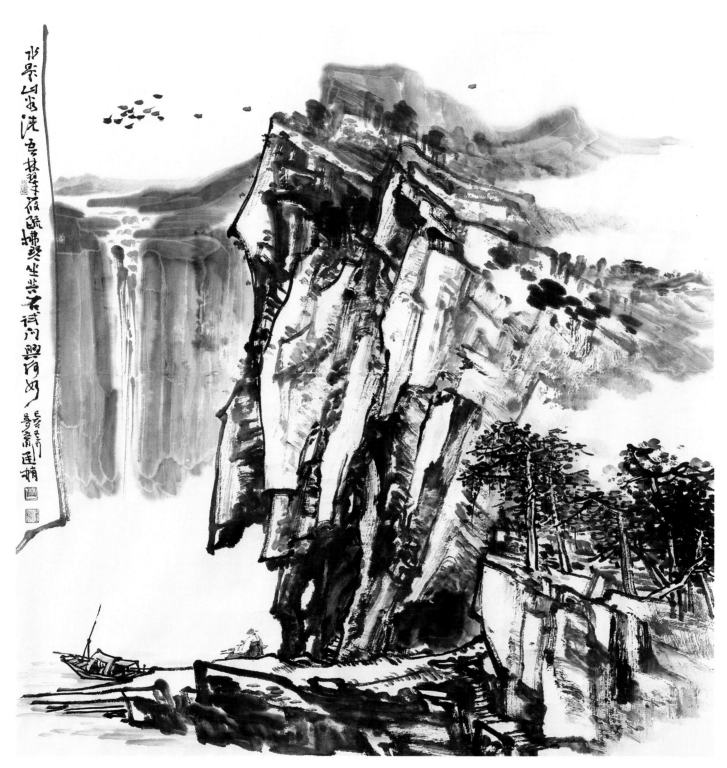

拂琴坐苔石　69cm×69cm

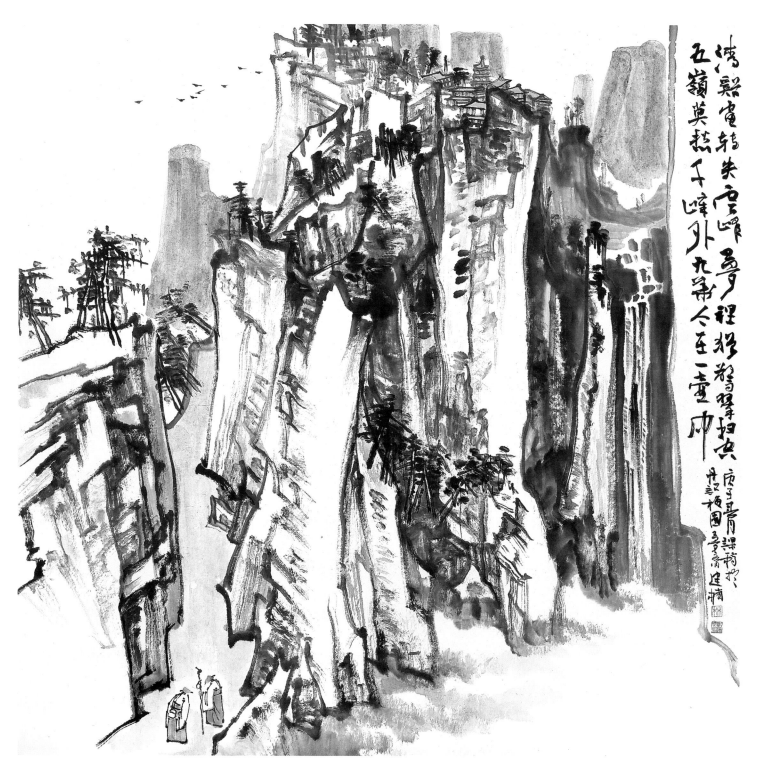

九华今在一壶中　　69cm×69cm

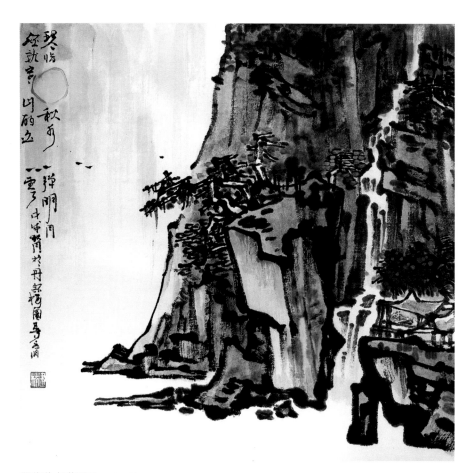

琴临秋水弹明月　30cm×30cm

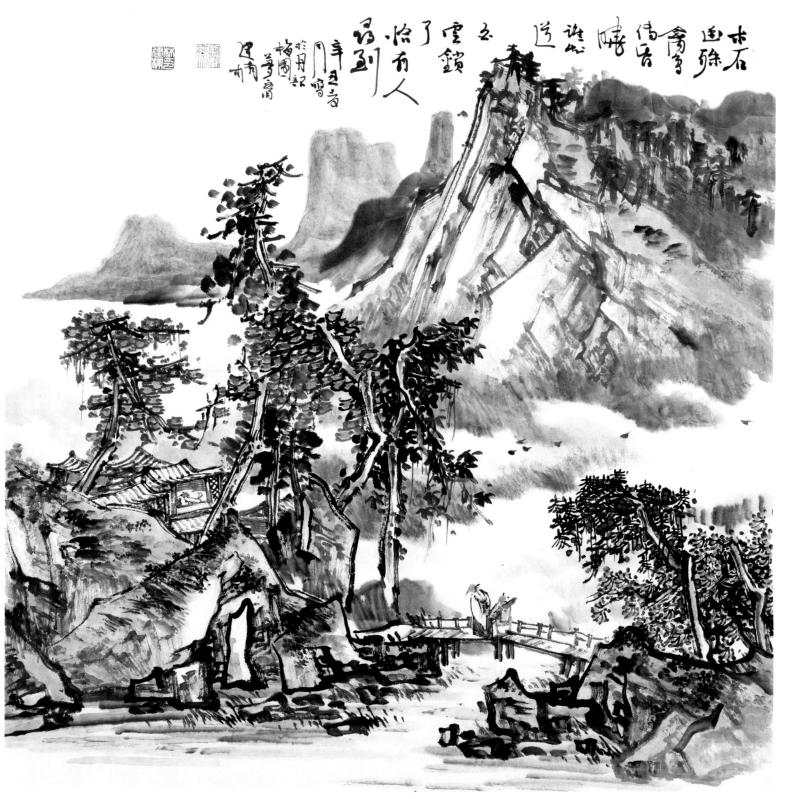

求石亦画殊
唐唐会居
晖
诱志迟

了岂到
怡为人
云锁
月雪音
辛巳春

梅周
荷亭

建楠

携琴访友　69cm×69cm

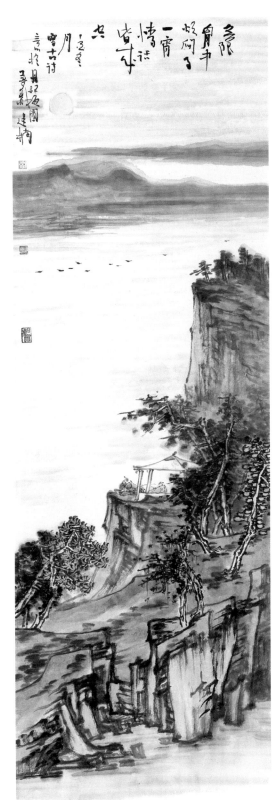

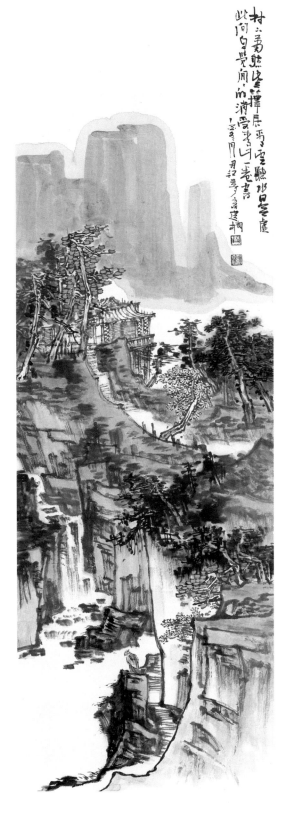

高崖夜话　　100cm×34cm

消受青山一卷书　　100cm×34cm

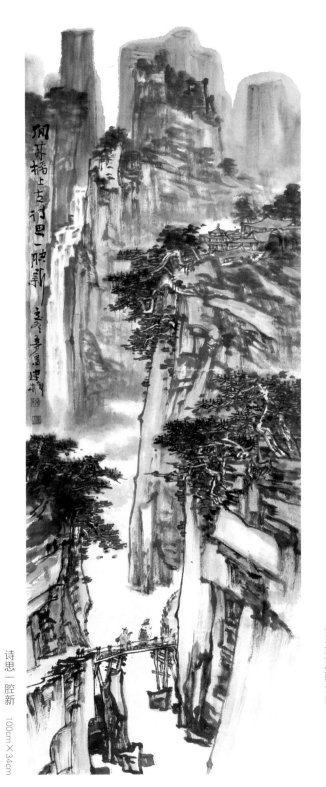

洞莽桥上古诗思一腔新

诗思一腔新　100cm×34cm

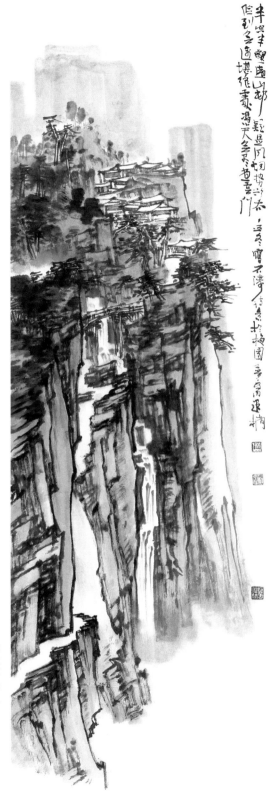

凭天无尽画云门　100cm×34cm

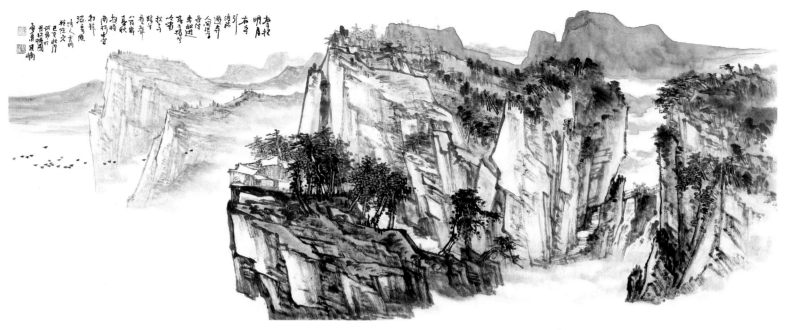

长伴赤松游　60cm×138cm

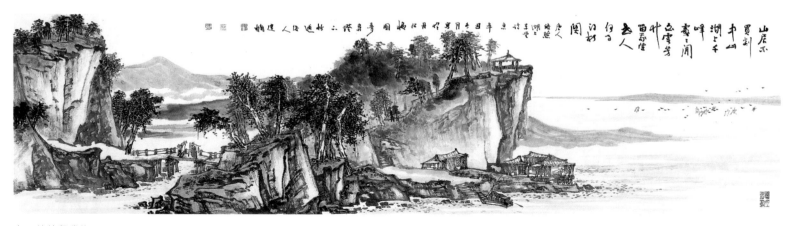

白云芳草留我住　34cm×138cm

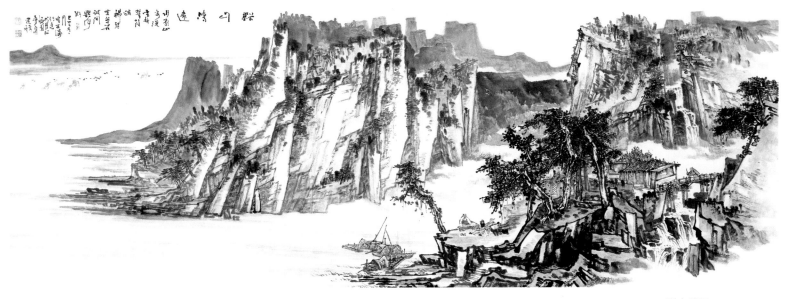

溪山清远　56cm×138cm

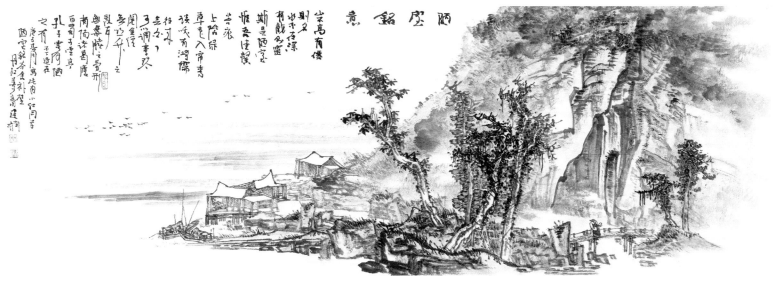

陋室铭诗意　34cm×120cm

17

要看诗人
半溪桥静坐
诗人
多别物一座山

庚子正月雪子人
诗意于丹阳学高阁
运楠

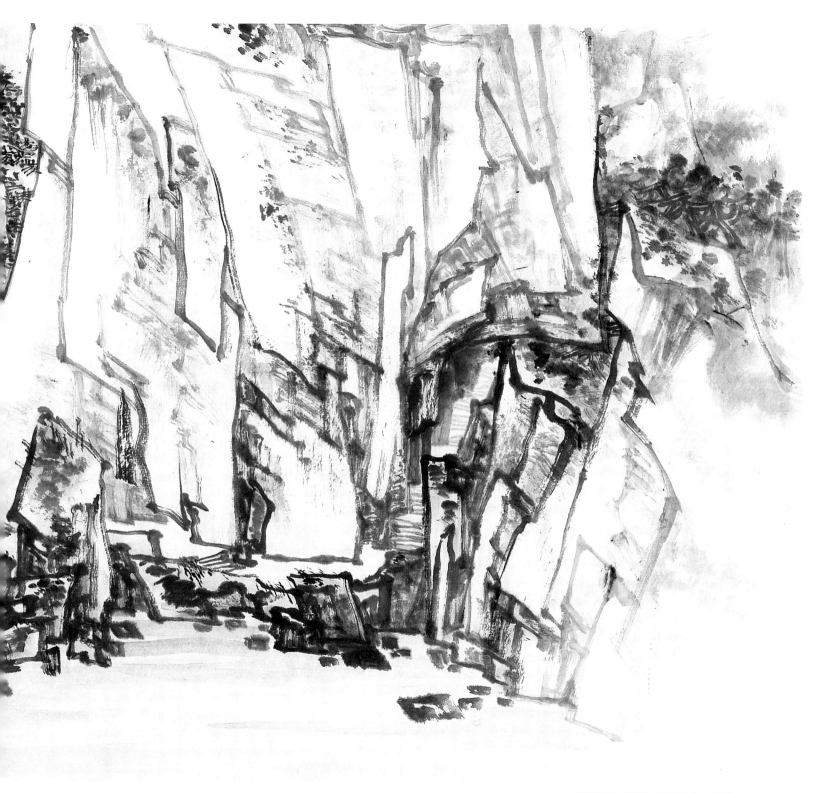

看待诗人无别物 半潭秋水一房山　69cm×138cm

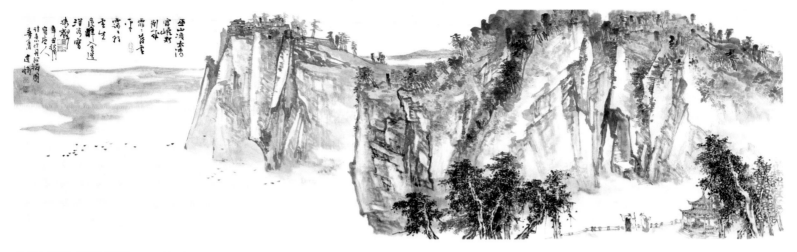

危峰入鸟道 深谷写猿声　34cm×138cm

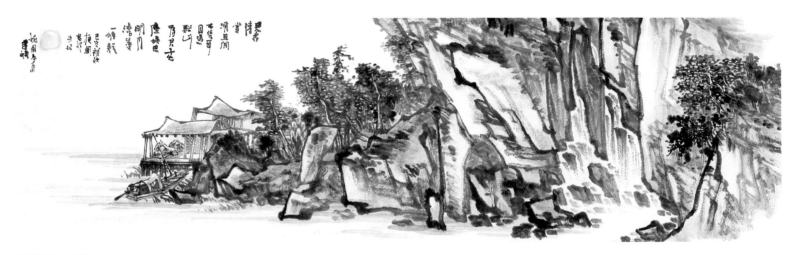

明月清樽一解颜　34cm×138cm

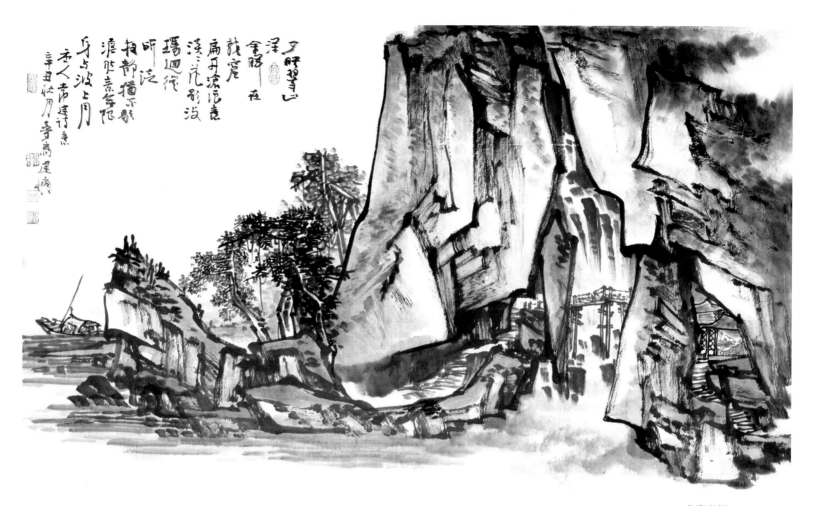

又胛碧寺山
深
金明一柱
龙窟
扁舟流泛意
溪三危影没
瑶回咏
呼泛
报静播不影
滩肚素无限
与占波上月
辛丑壮月寿高星摅
老人寺建诗意

龙窟幽栖　46cm×69cm

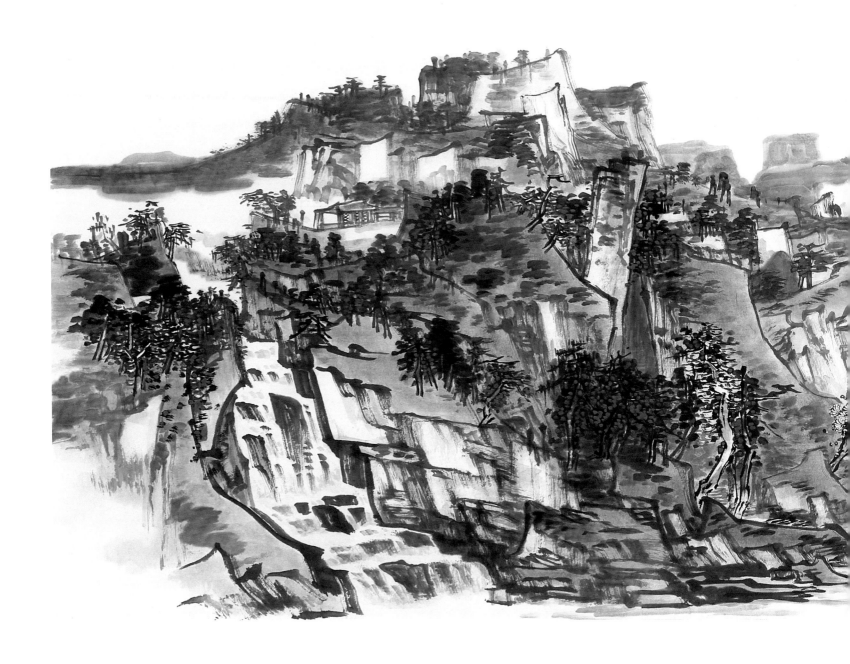

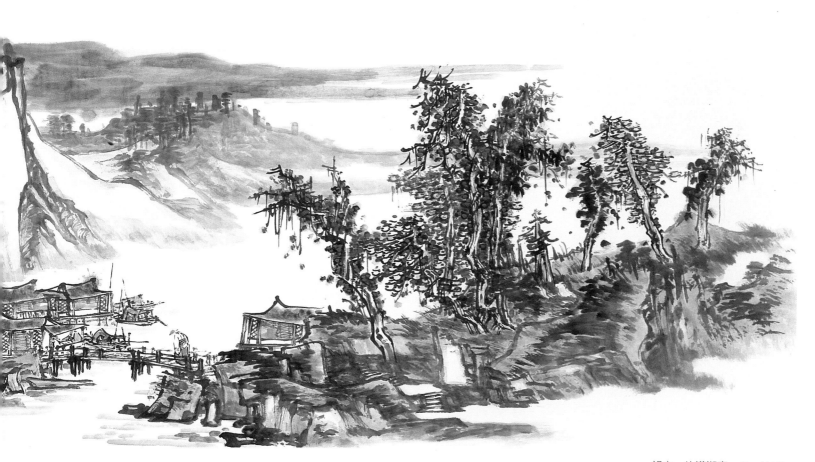

望中一片潇湘意　48cm×138cm

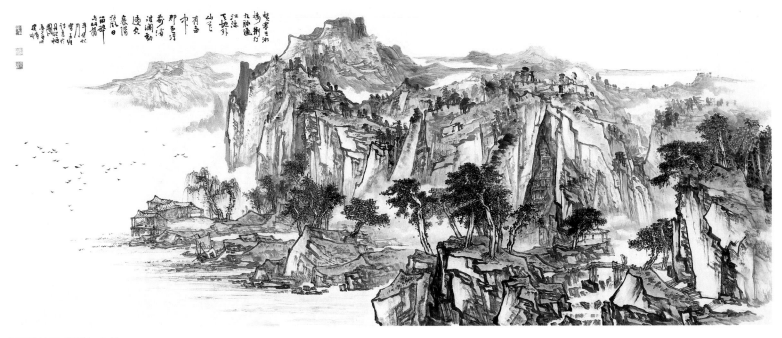

襄阳好风日 留醉与山翁　50cm×138cm

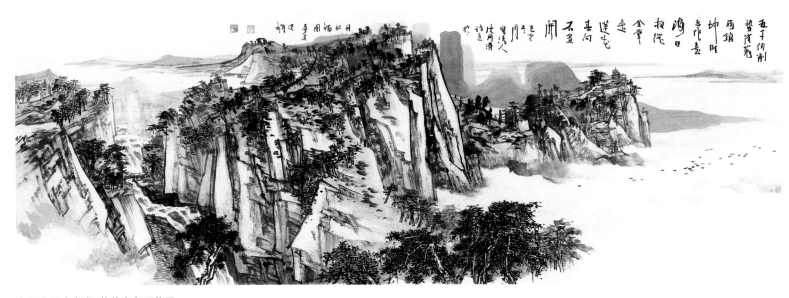

海日夜从金掌出 莲花春向石盆开　48cm×138cm

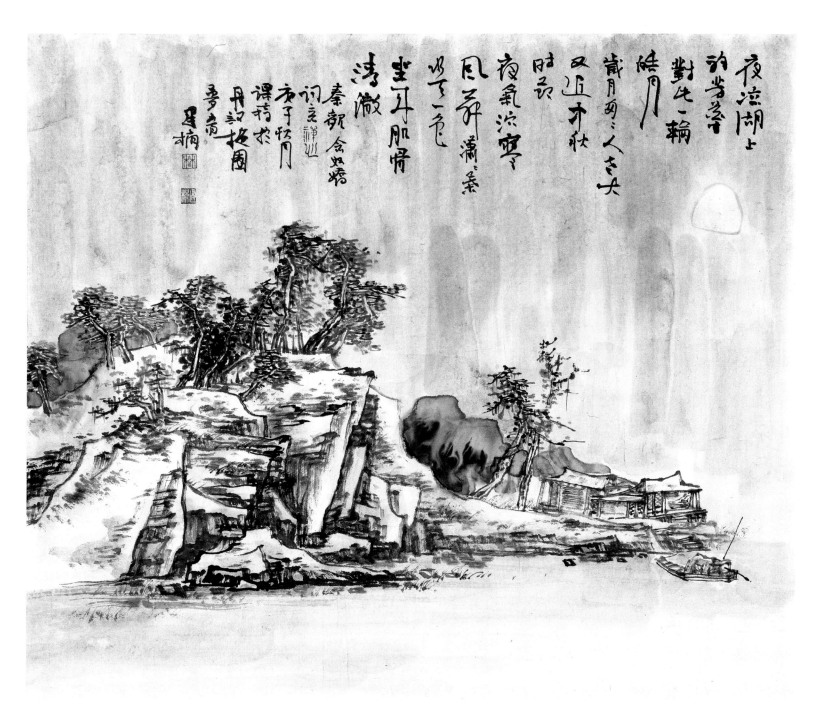

夜涼湖上　琴語芳樽　46cm×60cm

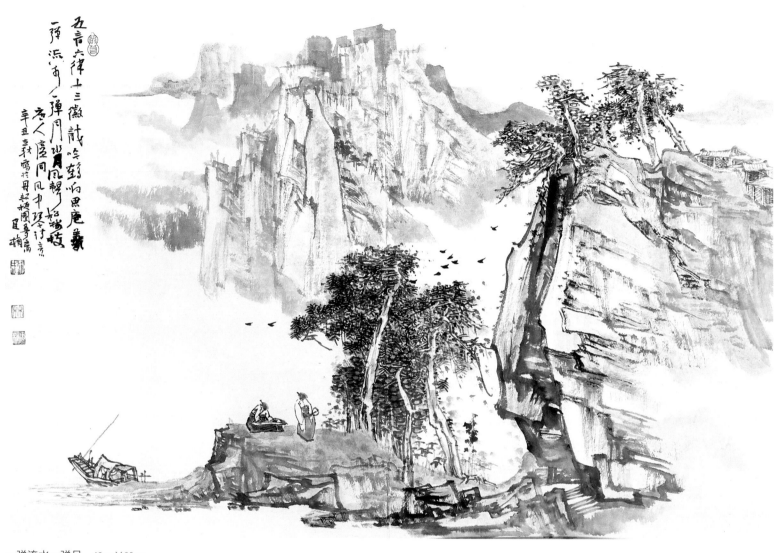

五言六律十三徽 试弹响彻无庵义
一弹流水一弹月 此月风声入松枝
客人庭间风声中琴行声
辛丑秋写于丹都扬园孝鸣
月梢

一弹流水一弹月　46cm×69cm

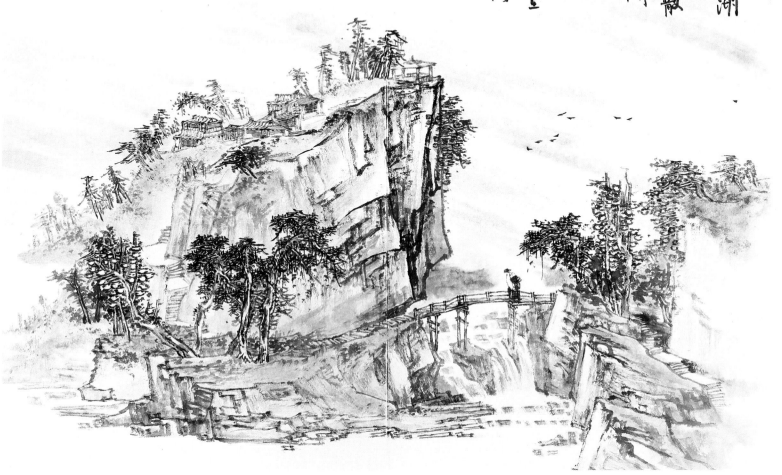

笑语江湖
占得山
公室同散
学空间
骑旦出
夕阳还
不出手边
画屏间
宅人
往积
君香之水
词意
辛丑
秋月
写於
丹记
栖园
辛卯
还柄

不知身在画屏间　46cm×69cm

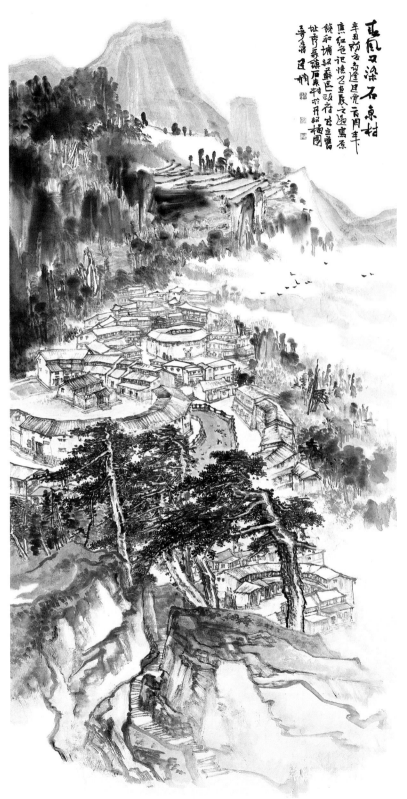

春风又染石东村

69cm×138cm

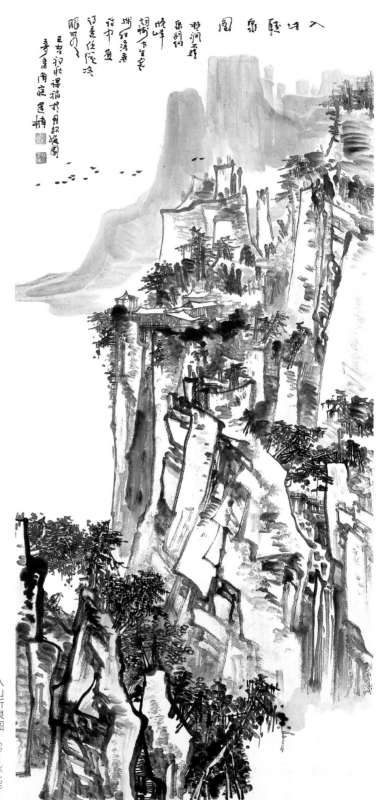

入山听泉图

入山听泉图　69cm×138cm

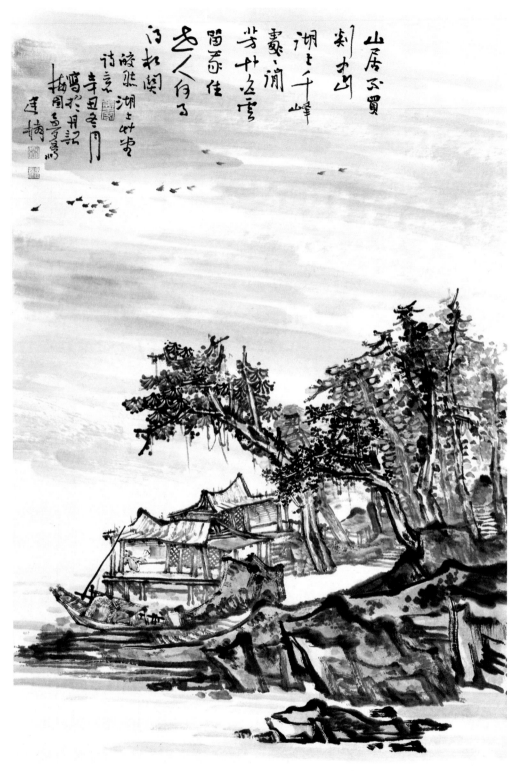

山居不买刻中山　湖上千峰处处闲　46cm×69cm

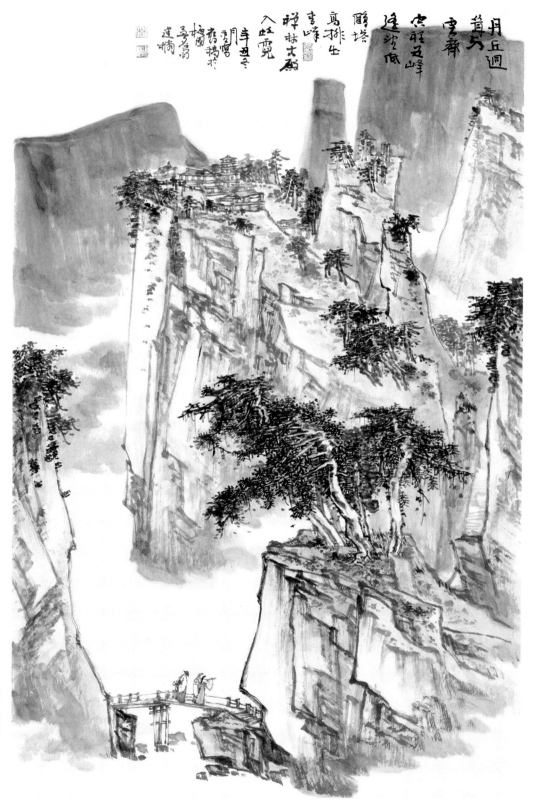

月丘迴　苕月　雲畔　忽羽出山　逢壁低　醴塔　高排生　季峰　禪林古剎　入虹霓　辛丑冬　月鴛　鷹鵝於　梅園　寻务居有　連橋

空山问道　46cm×69cm

31

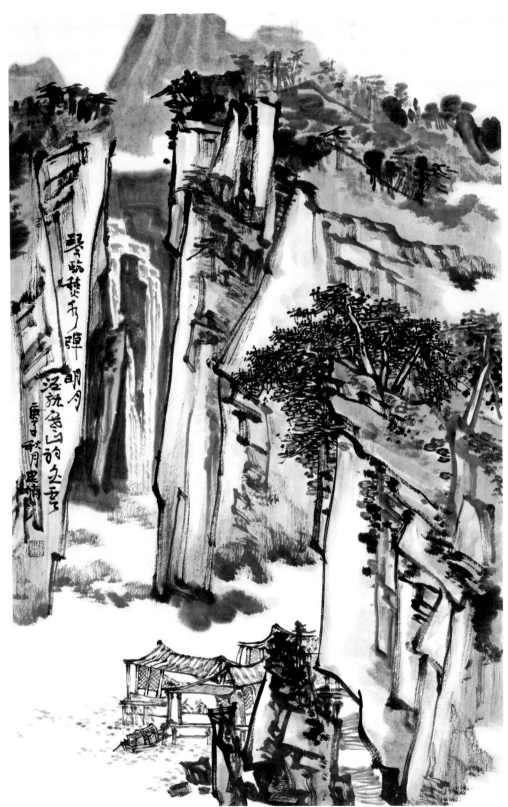

琴临秋水　46cm×69cm

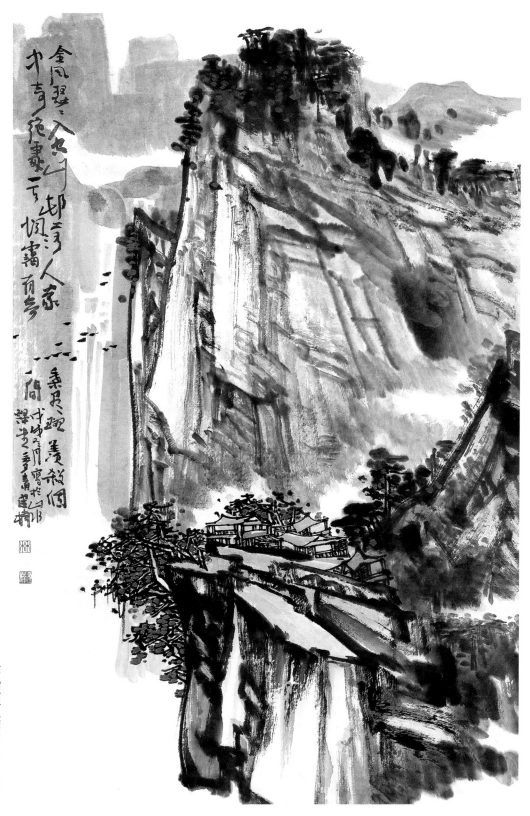

金风瑟瑟入空山　46cm×69cm

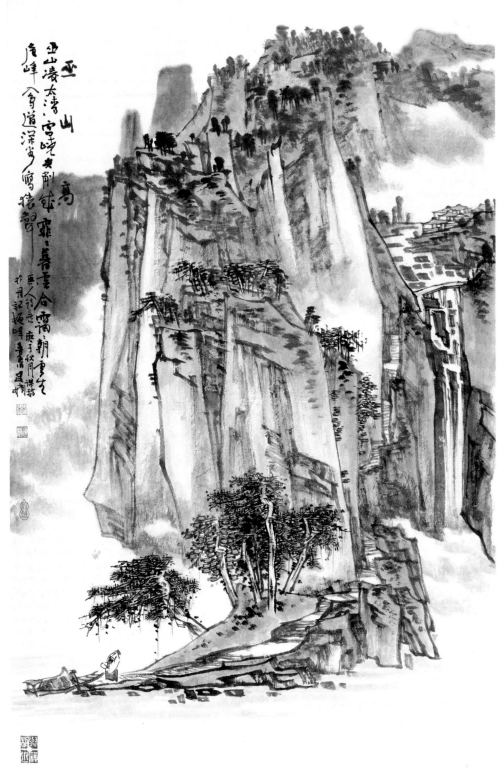

巫山高

46cm×69cm

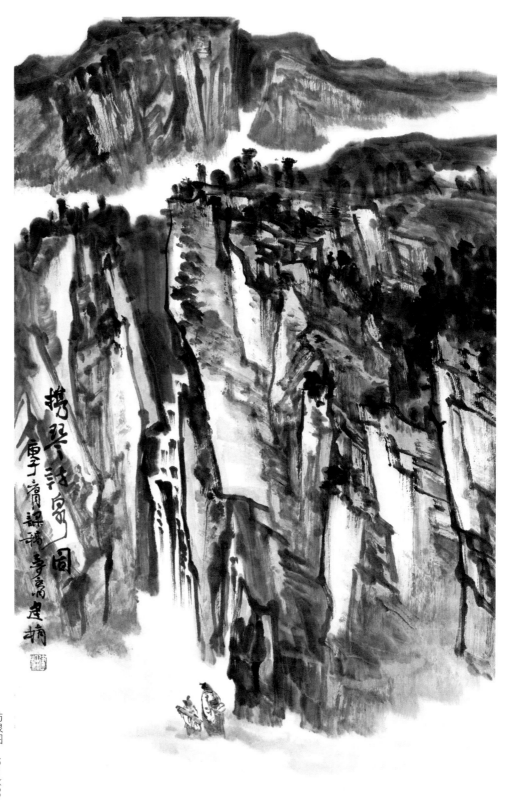

访泉图　46cm×69cm

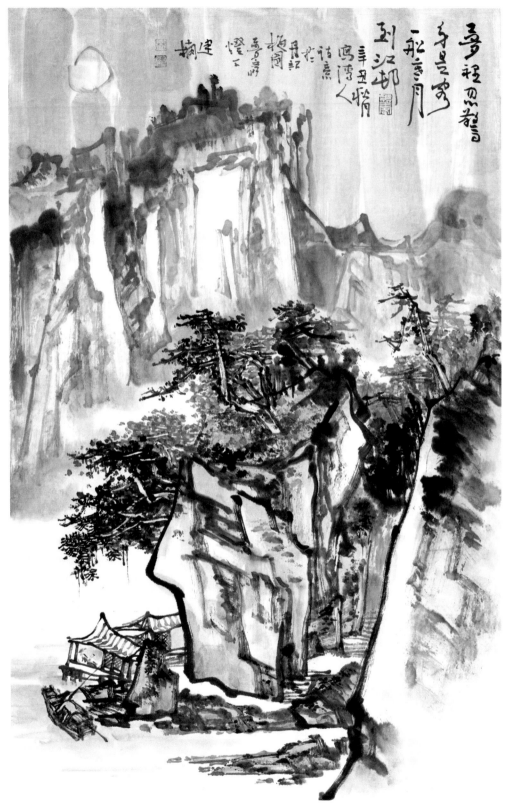

一船寒月到江村　46cm×69cm

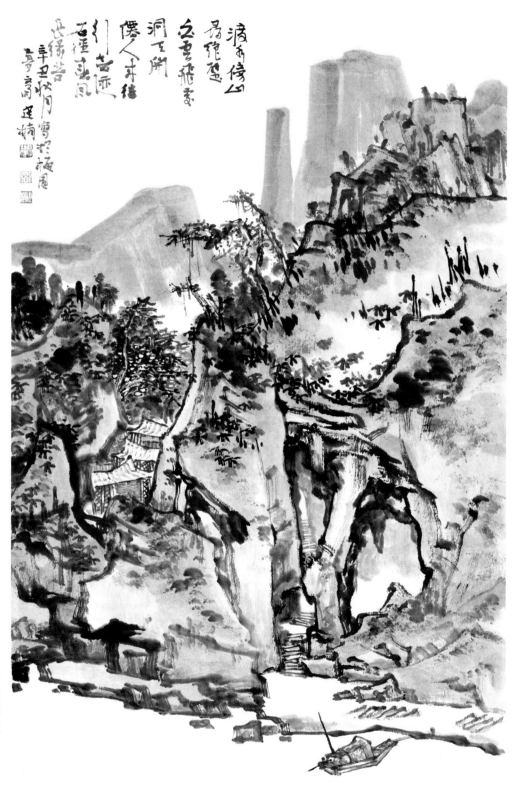

滚滚倚山

昂然雄踞

白云云飞处

洞天开

偻人开嶂

引古迹

石径玉凤

此缘峰

辛丑秋月雪松梅庵

子多门 连楠

白云飞处洞天开　46cm×69cm

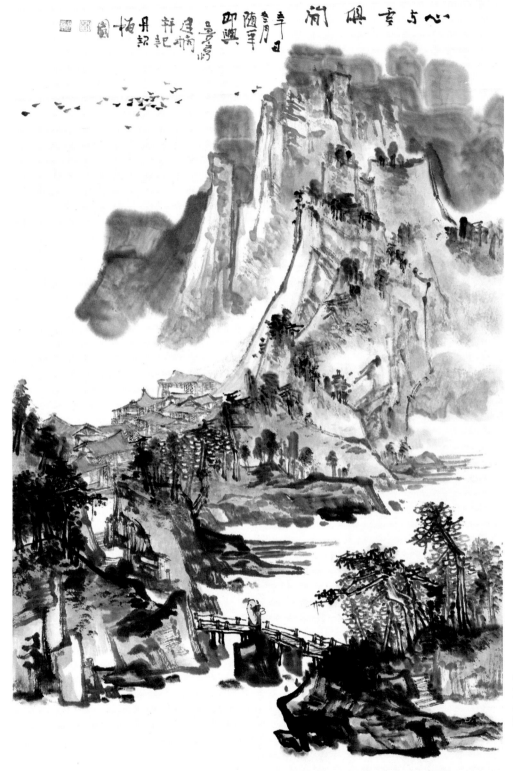

心与云俱闲　46cm×69cm

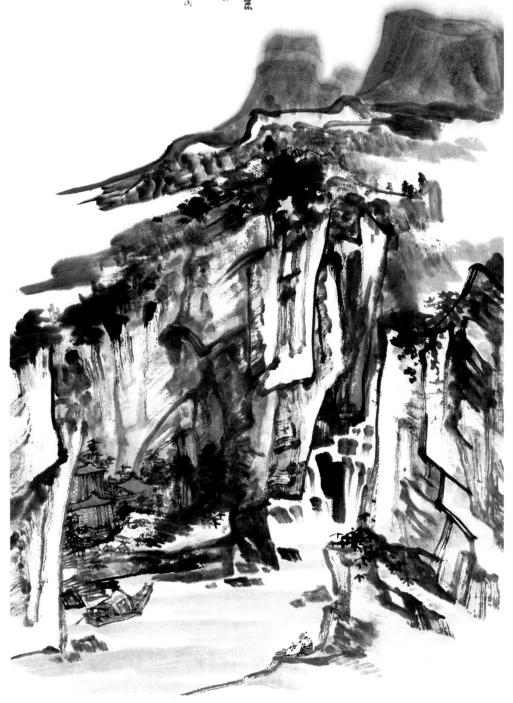

历遍溪湾
点染峰峦间
溪山都在
远公云峰之
暗壑枞横
依峰坐
溪鸟与我
共忘闲
王荆公诗意
辛巳初夏
写於丹都
梅园多多居
建楠

溪鸟山花共我闲　46cm×69cm

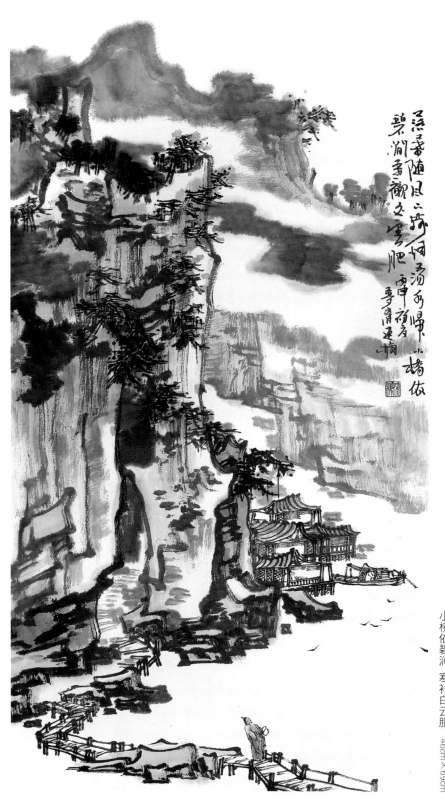

流泉随风忽飘忽落不惊
碧涧垂藤蔓交云肥
丙申初夏速挿桥依

小桥依碧涧 寒衬白云肥

46cm×69cm

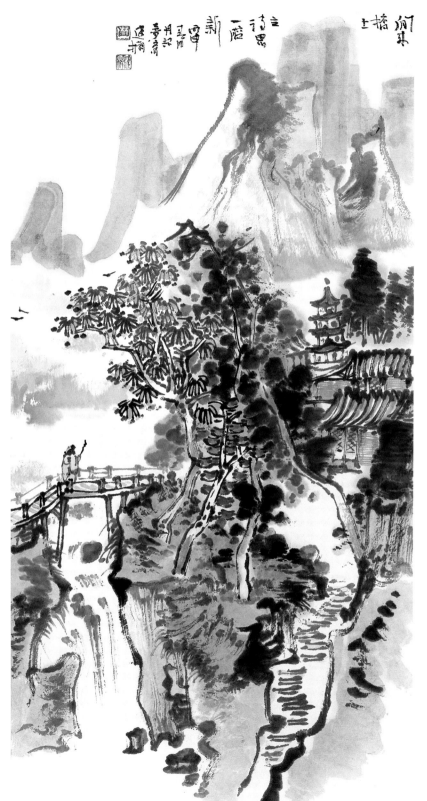

闲立数归鸟

46cm×69cm

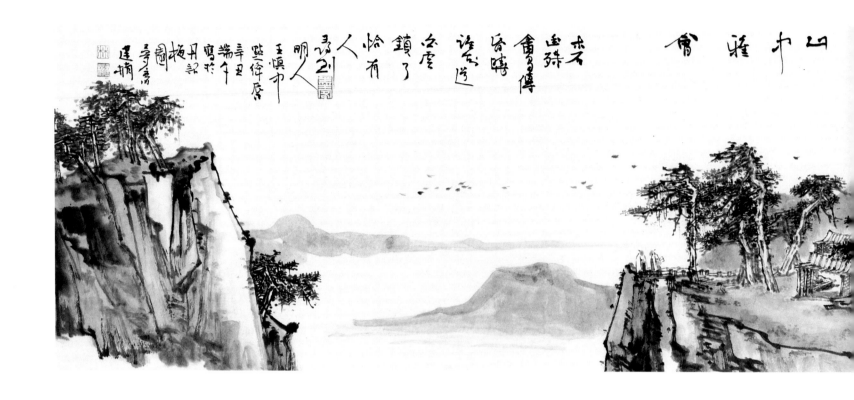

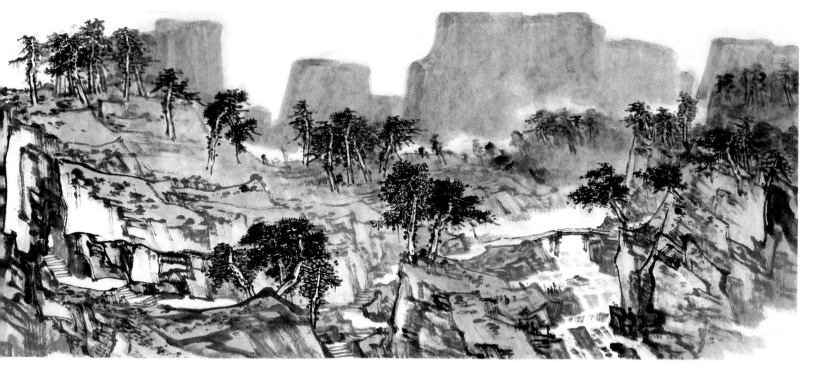

山中雅会图　30cm×139cm

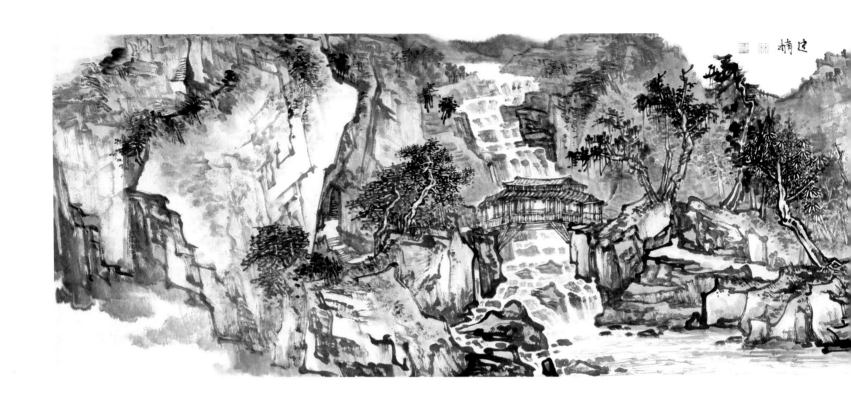

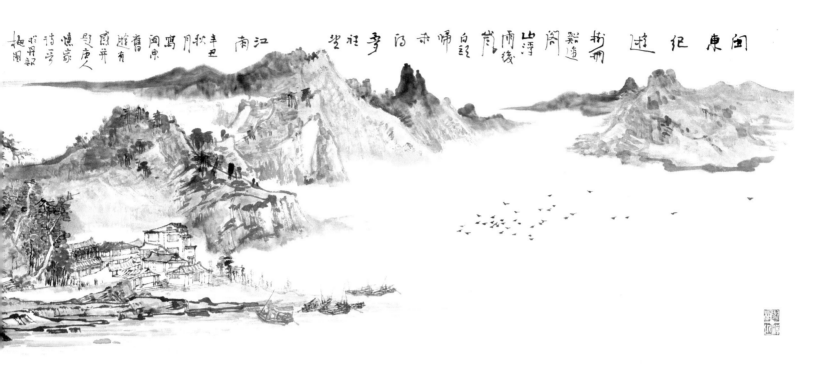

闽东记游　40cm×180cm

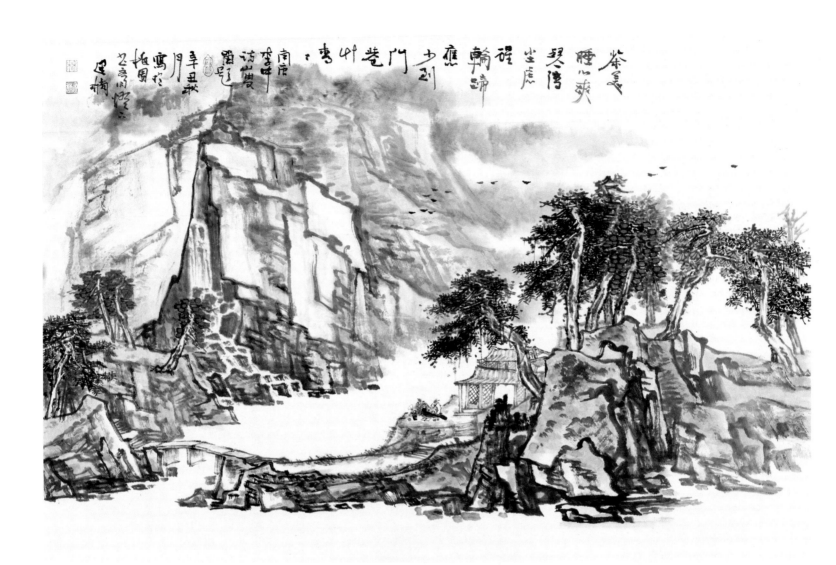

琴清尘虑醒　46cm×69cm

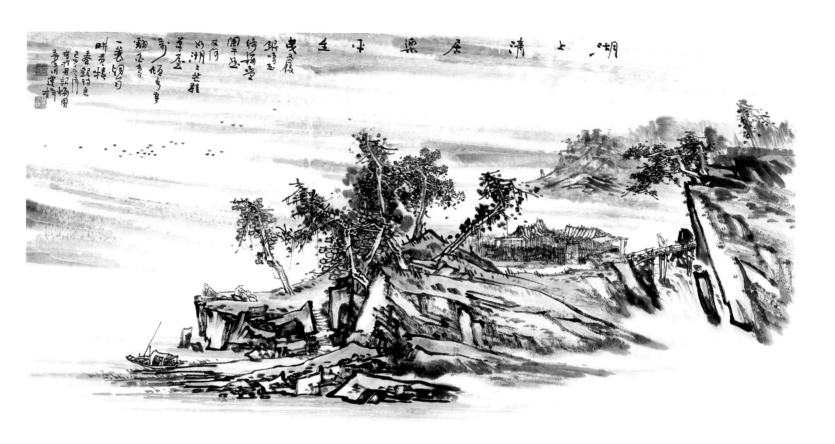

悠然水云间　69cm×100cm

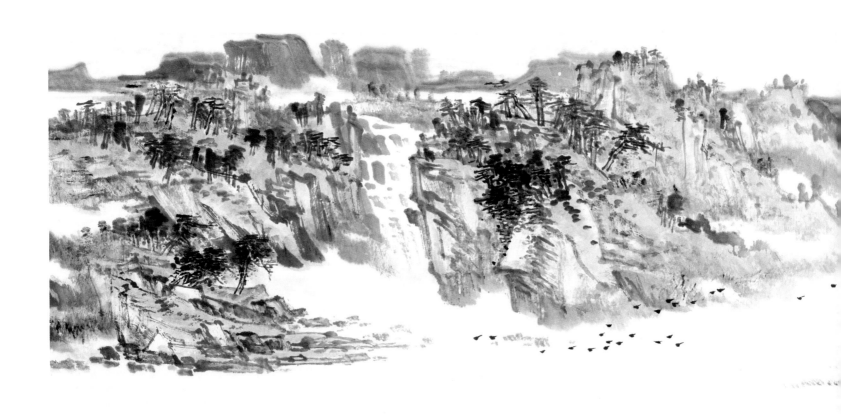

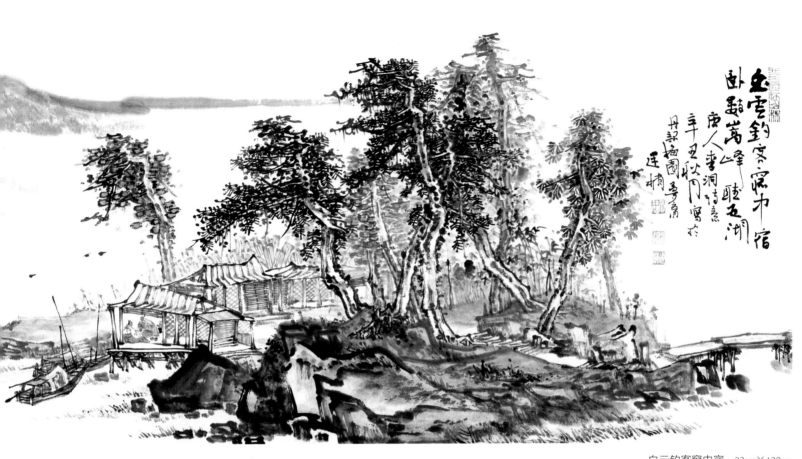

白云钓客窗中宿　33cm×138cm

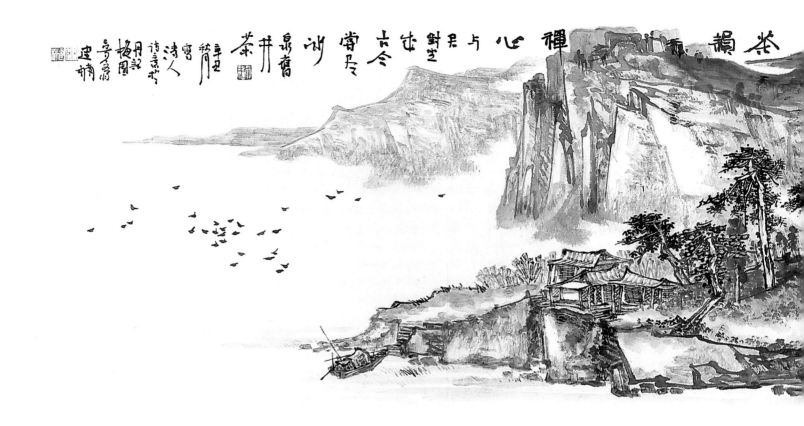

茶韻

禪心

与君对坐

古今

常尽

井泉煮茶

诗人

辛丑秋月

诗意于

丹訳梅周

号梦梅情

建堉

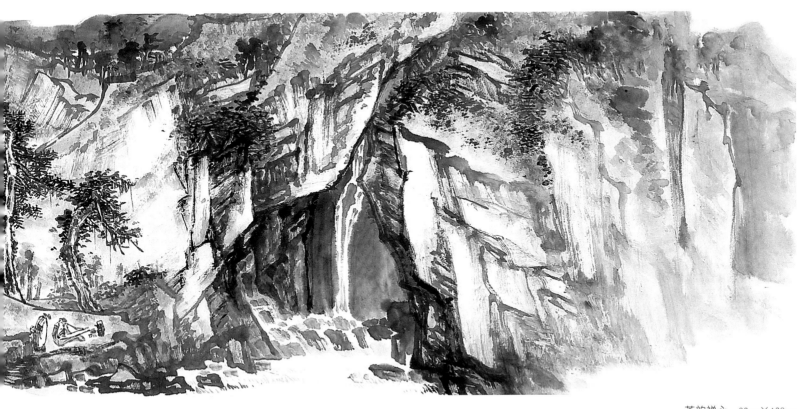

茶韵禅心 33cm×138cm

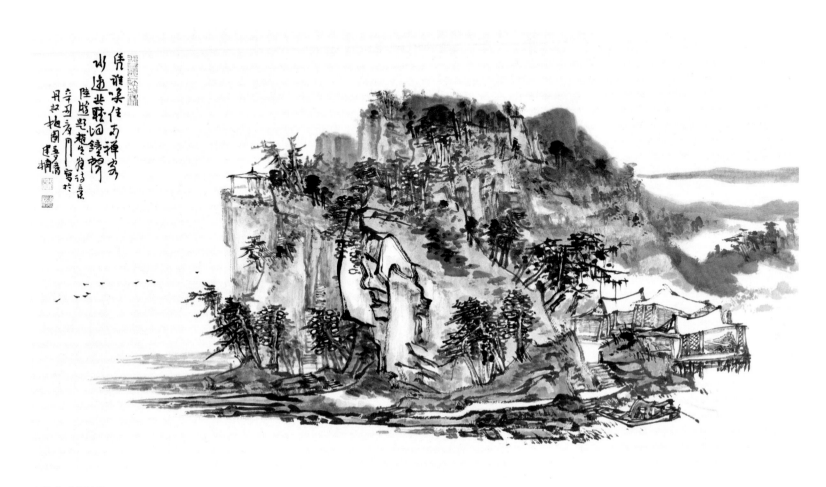

水边共听烟钟声　46cm×69cm

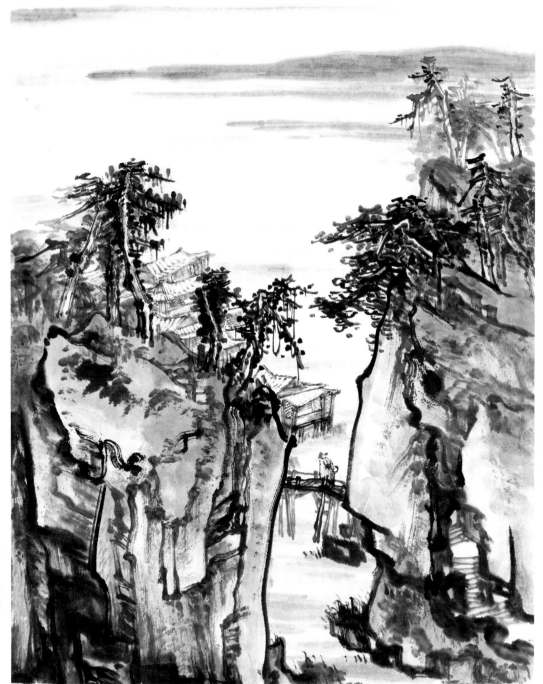

平嶂千峰接，桑柘一小
苍茫
草木
御闲疎
窈窕
鹰水山
时鸟
丙马风
扫地石
词意
门
辛丑岁
□□前
足柄

唯有幽人独来去　46cm×69cm

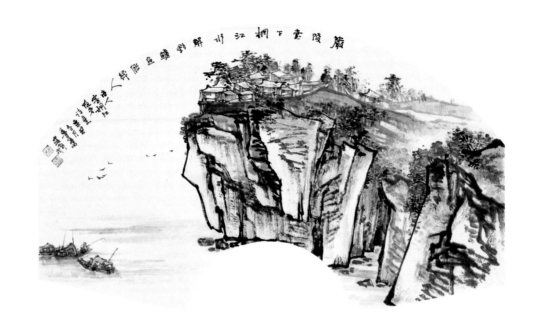

严陵台下桐江水 解钓鲈鱼能几人？　　46cm×58cm

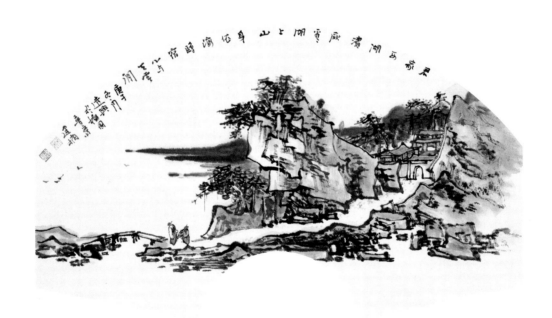

君家西湖滨　46cm×58cm

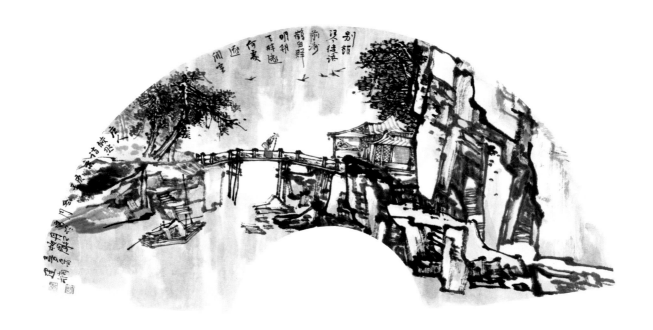

别馆琴徒语 前洲鹤自群　46cm×69cm

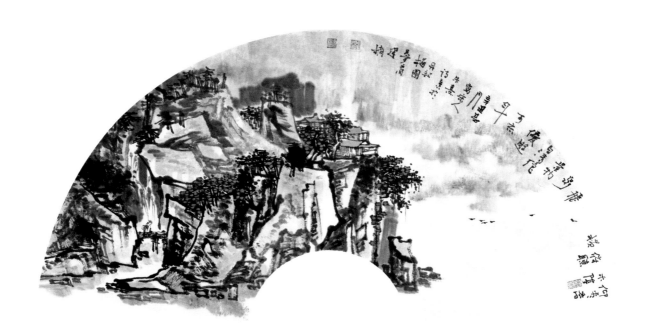

景物自清绝 优游可忘年　46cm×58cm

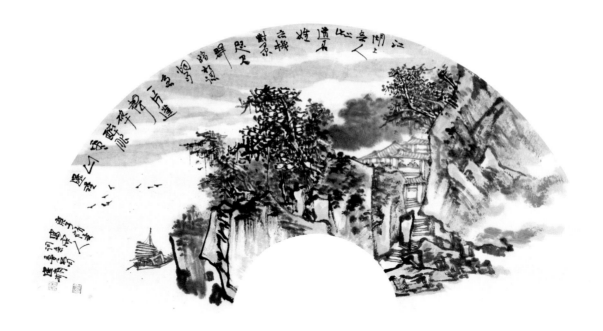

忘机对景 群鸥相认 46cm×69cm

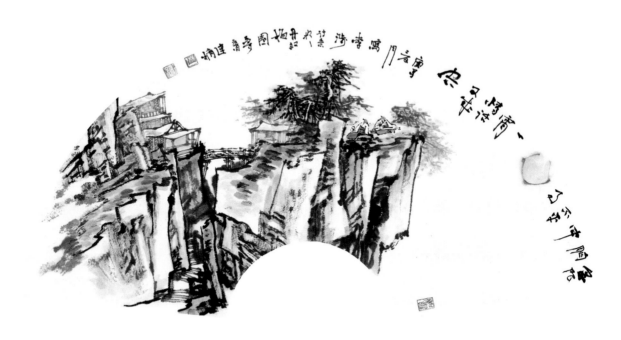

无限胸中不平事 一宵清话又成空 46cm×69cm

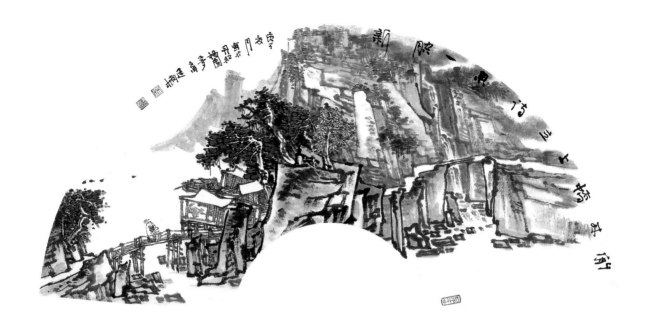

闲来桥上立 诗思一腔新　46cm×69cm

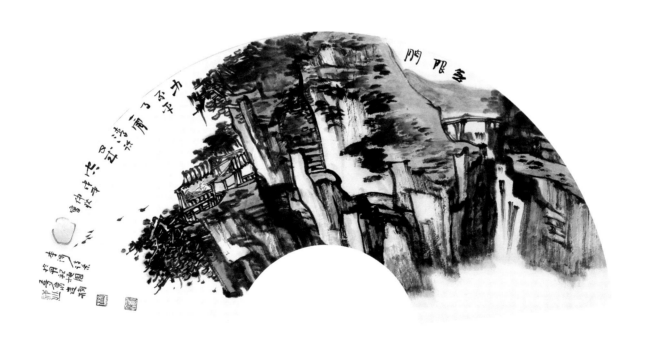

山居清话长　46cm×69cm

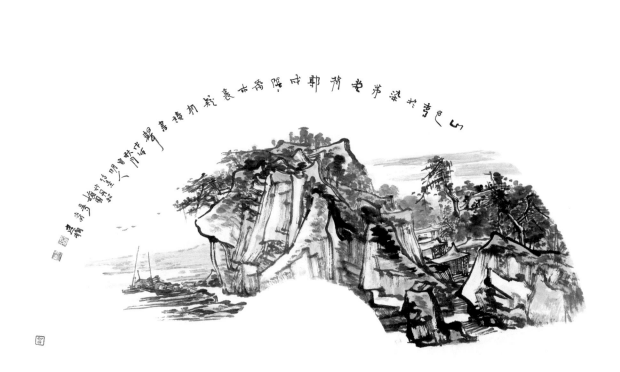

阴阴乔木里 疑有读书声　46cm×69cm

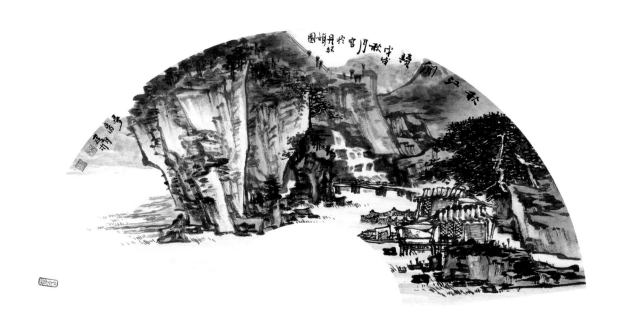

秋江闲读　46cm×69cm

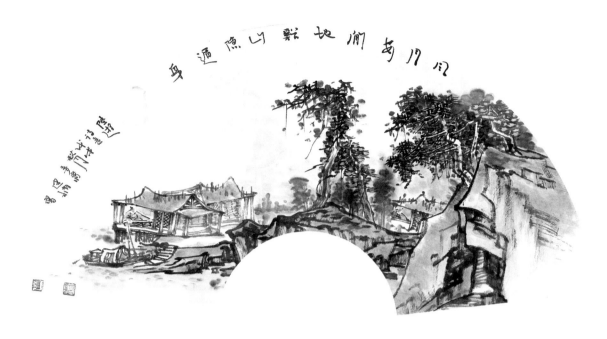

风月安闲地 溪山隐遁身　46cm×69cm

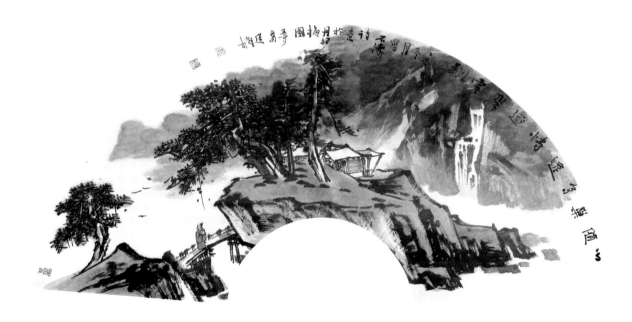

心随巢鸟逸 情随野云飘　46cm×69cm

图书在版编目（CIP）数据

现代山水画小品精粹 ：林建楠作品选 / 林建楠绘
. -- 福州 ：福建美术出版社，2022.3
ISBN 978-7-5393-4321-1

Ⅰ．①现… Ⅱ．①林… Ⅲ．①山水画－作品集－中国
－现代 Ⅳ．① J222.76

中国版本图书馆 CIP 数据核字（2022）第 020267 号

出 版 人：郭 武
责任编辑：沈益群 郑 婧
平面设计：陈越尧

现代山水画小品精粹——林建楠作品选

林建楠 绘

出版发行：福建美术出版社
社 址：福州市东水路 76 号 16 层
邮 编：350001
网 址：http://www.fjmscbs.cn
服务热线：0591-87669853（发行部） 87533718（总编办）
经 销：福建新华发行（集团）有限责任公司
印 刷：福州印团网印刷有限公司
开 本：787 毫米 ×1092 毫米 1/12
印 张：5
版 次：2022 年 3 月第 1 版
印 次：2022 年 3 月第 1 次印刷
书 号：ISBN 978-7-5393-4321-1
定 价：48.00 元